唐詩入門，透過點、撇、捺等練習，輕鬆把字寫好看！

U0023245

兒童鋼筆

習字帖

唐詩選

暢銷修訂版

大風文創

目　錄

兒童鋼筆習字帖 唐詩選

Part 1

寫字基本功

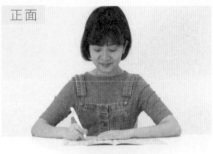
正面

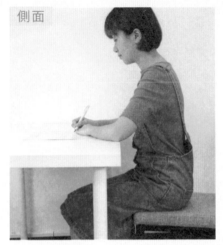
側面

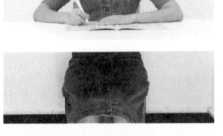

【坐在椅子上的姿勢】

❶ 身體坐正，兩邊肩膀一樣高。
❷ 頭不要左右歪，稍微往前傾。
❸ 背要直，胸要挺，胸口離桌子一個拳頭左右的距離。
❹ 兩腳平放在地上，和肩膀同寬。

※ 依照身高和桌椅高度調整姿勢，才會是舒服又正確的坐姿。

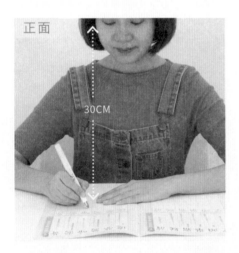
正面
30CM

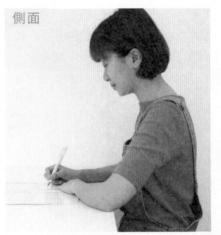
側面

【手放在桌子上的位置】

❶ 左右手平放在桌面上，左手按著紙，右手拿筆。
❷ 眼睛和紙張的距離保持 20-30 公分。

※ 右手拿筆時，注意光源要在左前方，避免手的影子擋到寫字的地方；
　 左手拿筆時則相反。

※ 寫字的姿勢不正確，就沒辦法寫出好看的字。眼睛如果距離紙張太近
　 容易造成近視，身體或頭歪一邊則會導致斜視。坐姿不良也容易造成
　 身體發育不良、駝背等問題，所以寫字時一定要坐好坐正。

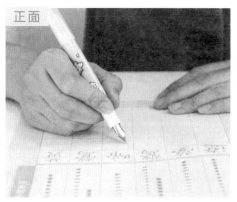

正面

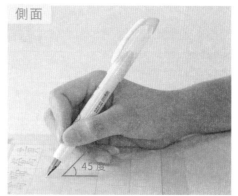

側面

45度

【正確的握筆方式】

❶ 以中指當作支點，中指、無名指、小指三指併攏。

❷ 筆桿靠在食指指根，不可以靠在虎口，無名指和小指放鬆，輕輕靠攏不需要用力。

❸ 拇指和食指自然彎曲，過度用力容易手痠，太輕則不好掌握筆畫。

❹ 筆不要拿太前面或太後面，手握著筆放在桌面時，筆能夠跟紙張保持 45 度角即可。

有利練手指肌肉的有趣小運動

1. 握筷子：

 利用食指與拇指輕握筷尾，筷子架在虎口上，用中指與食指來活動筷子，看看兩隻筷尖是不是能夠快速碰撞，或利用筷子夾不同形狀的東西。

2. 用撲克牌練習：

 利用拇指、食指與中指，將撲克牌展開成扇形，這是需要手指靈活度的技巧。

3. 用長尾夾夾東西：

 長尾夾可以鍛鍊手指的肌肉力量，也可以用曬衣夾練習喔！

認識手中的好工具 鋼筆

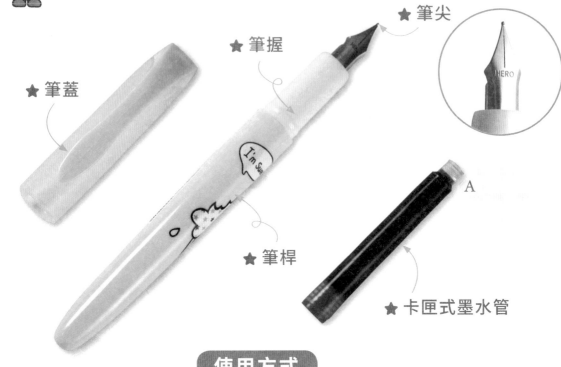

★ 筆尖

★ 筆握

★ 筆蓋

★ 筆桿

A

★ 卡匣式墨水管

使用方式

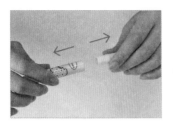

①將筆桿拆開。

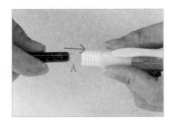

②將卡匣式墨水的 A 端對準筆握部分，用力卡入墨管並確認不會鬆脫。

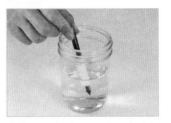

③等待一段時間，讓墨水滲透導墨管，或是將筆尖泡一下溫水，讓墨水加速流出。

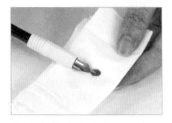

④筆尖將滲出的多餘墨水和鋼筆擦乾。

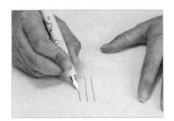

⑤輕輕地在紙上寫畫，慢慢加大力道，直到能滑順地寫出線條為止。

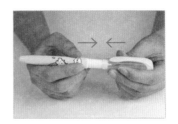

⑥不使用的時候要蓋上蓋子，避免墨水快速乾掉並能保護筆尖。

※ 使用鋼筆時不要過度用力，以避免劃破紙張或者損壞筆尖。

※ 裝墨水時可請大人幫忙，注意筆尖不要戳到手，或是蓋上筆蓋再裝墨水。

所有的字體都是由線條和形狀組合而成，為了熟悉鋼筆的使用角度與力道，可先試著從線條開始練起，這樣寫起字來就更能得心應手了。

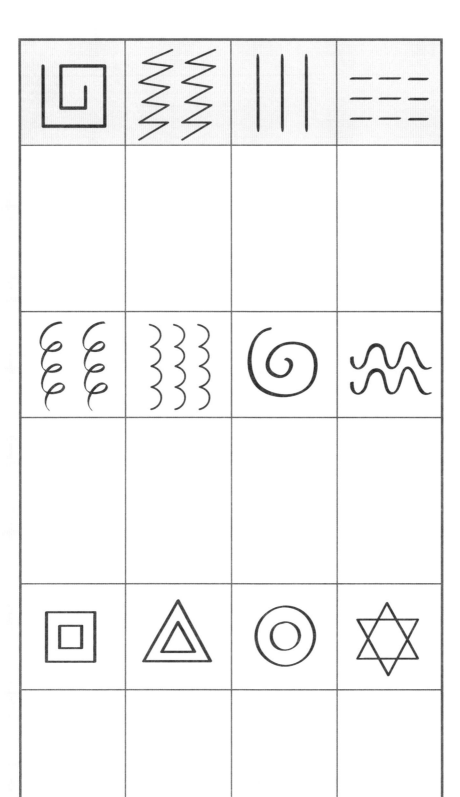

基本筆畫真有趣

小朋友，你知道嗎？我們所寫的文字，全部源自於『筆畫』。

標準的筆劃是寫字的基礎，書法中的『永字八法』，就是奠定寫字的基本要領。一直延伸至今，簡化分成『點、橫、豎、鉤、撇、捺』這六種基本筆畫。

字要寫得漂亮、寫得好看，就像打地基一樣，可以先熟悉這六種筆法的運用，讓字寫得大器又有型。

1 點（丶）

點有左上往右下或右上往左下兩種方向，書寫時先輕輕落筆，往下慢慢加重力道，最後提筆收尾。

字例　意　之　方　於

2 橫（一）

筆畫由左至右，要注意橫筆畫並不是完全的水平，右邊會稍微高一點。

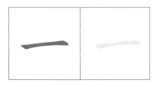

字例　生　靜　止　重

3 豎（｜）

由上至下寫出垂直的線條，收筆時力道不要太重。

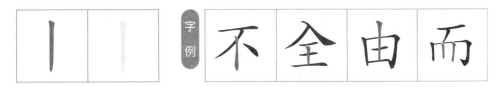

字例　不　全　由　而

4 鉤（亅）

用豎筆畫的方法運筆到底後，往上輕輕勾起。

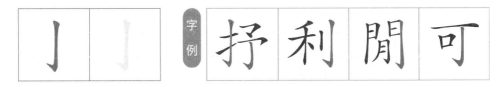

字例　抒　利　閒　可

5 撇（ノ）

由右上往左下運筆，下筆時重，提筆時輕，收尾處自然變細。

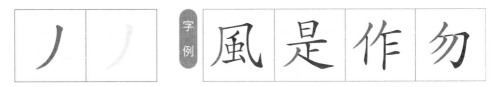

字例　風　是　作　勿

6 捺（\）

由左上往右下運筆，下筆時輕，再慢慢變重，至尾端處提筆輕輕收起。

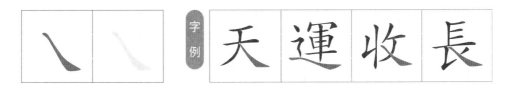

字例　天　運　收　長

筆順基本原則與字體結構

筆順的原則

① 從左到右
② 從上到下
③ 先寫橫再寫豎
④ 先寫撇再寫捺
⑤ 寫完外面再寫裡面
⑥ 辶、廴最後寫

★書寫次序會影響字體結構，一定要把握好這六個大原則，如此才能寫出端正、漂亮的好字。

1 由左至右

由兩個以上的部分組成，部首與其他字形部位左右排列而成，書寫順序由左至右。

2 由上至下

由兩個以上的部分組成，部首與其他字形部位上下排列而成，書寫順序由上至下。

 晶　然　豐　靈

3 由外至內

分成中間與外面，中間部分被外面筆畫包圍的字，筆畫順序由外而內。

字例

4 先橫後豎

橫與豎的筆劃相交時，先寫橫再寫豎。

字例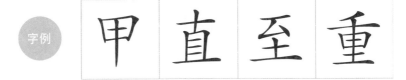

5 先撇後捺

撇與捺的筆劃相交時，先寫撇再寫捺。

字例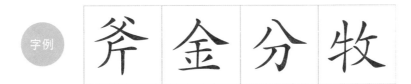

6 辶、廴最後寫

有辶、廴偏旁時，辶、廴最後寫。

字例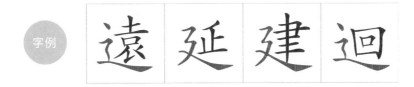

精選唐詩，練習寫一手好字

唐詩，主要是指整個唐朝時期所創作出來的風格詩歌。由於融入了樂府歌辭的精神，也讓唐詩在體材的運用上非常廣泛，像是王維、孟浩然的山水田園詩派，岑參、高適之邊塞詩派，以及李白的浪漫自由派與杜甫的社會現實愛國派，都在詩句裡巧妙傳達自己的心情與抒發社會與國家議題的寓意。用字遣詞，精闢入裡，使得唐詩被廣為流傳，成為中華文化非常出眾的經典文學作品。

唐詩的美，唸起來能朗朗上口，主要於詩本身發展出五言古詩、七言古詩、樂府、五言律詩、七言律詩、五言絕句及七言絕句。雖然句數不限，但在字數、押韻、平仄聲調上都有嚴格的要求。

學習唐詩，除了有助激發閱讀的樂趣，在吟誦體會詩詞境界之美的過程中，對於寫作也有能潛移默化加深記憶的功能，更有助於立身處事之道的養成哦。

我們特別精選唐詩，以深入淺出的解說，加上透過書寫的練習，好好體驗古人吟詩的心情哦。

五言絕句

問劉十九

白居易

綠螘新醅酒，紅泥小火爐。

晚來天欲雪，能飲一杯無？

譯文

我這裡有一壺才剛釀好，還飄著綠色泡沫的酒，

正準備用小爐子加熱它。

晚上天氣大概會變冷下起雪來，

你要不要到我這裡共飲一杯熱酒呢？

給小朋友的話

獨樂樂，不如眾樂樂。好東西跟好朋友一起分享，會比自己享受還要快樂喔。

綠螘新醅酒，紅泥小火爐。

晚來天欲雪，能飲一杯無？

尋隱者不遇

賈島

松下問童子，言師採藥去。
只在此山中，雲深不知處。

🌸 **譯文**

我在松樹底下詢問一位小孩子，
他只跟我說師父出門去採藥了。
只知道就在這座山裡，
但山上到處都是白茫茫的雲霧，
還真不知道是在什麼地方呢？

🐦 **給小朋友的話**

出門在外，一定要告知家人，要去哪裡、多久會回來？才不會讓爸媽擔心找不到人哦！

松下問童子，言師採藥去。

只在此山中，雲深不知處。

【快樂習字】

17

飲	雪	欲	爐	新	綠
ノ人ト卜午今今食食食飲飲	一一二千千千雫雫雪雪	ノ八グ父谷谷谷谷欲欲	爐爐爐爐爐爐爐 ・丷火火炉炉炉炉炉炉炉爐	・亠亠立辛辛亲亲新新新	∠纟纟纟纟纟纟綿絆絆絆絆綠

飲	雪	欲	爐	新	綠

處　深　雲　藥　師　童

童：丶　亠　立　产　音　音　音　童　童

師：丿　ｎ　ｆ　白　白　白　師　師

藥：丶　十　十　艹　艹　苩　苩　菬　菬
　　藥　藥　藥　藥　藥

雲：一　二　干　乐　乐　雲　雲　雲　雲

深：丶　氵　氵　汀　沪　泙　深　深

處：丿　卜　上　广　庐　虍　虍　廖　處　處　處

處　深　雲　藥　師　童

春怨（ㄔㄨㄣ ㄩㄢˋ）

金昌緒（ㄐㄧㄣ ㄔㄤ ㄒㄩˋ）

打（ㄉㄚˇ）起（ㄑㄧˇ）黃（ㄏㄨㄤˊ）鶯（ㄧㄥ）兒（ㄦˊ），莫（ㄇㄛˋ）教（ㄐㄧㄠ）枝（ㄓ）上（ㄕㄤˋ）啼（ㄊㄧˊ）。

啼（ㄊㄧˊ）時（ㄕˊ）驚（ㄐㄧㄥ）妾（ㄑㄧㄝˋ）夢（ㄇㄥˋ），不（ㄅㄨˋ）得（ㄉㄜˊ）到（ㄉㄠˋ）遼（ㄌㄧㄠˊ）西（ㄒㄧ）。

🌸 譯文

我拿石頭敲打樹枝趕走小鳥，要牠們不要在樹上啾啾亂叫。

因為小鳥的聲音會將我驚醒，害我沒有辦法繼續做夢，夢到在我所想念的、在遙遠遼西的那個人。

🐦 給小朋友的話

白天如果太專注一直想著的事情，晚上就容易「日有所思，夜有所夢」的作夢夢到。小朋友，你有沒有發生過類似有趣的夢呢？

打起黃鶯兒，莫教枝上啼。

啼時驚妾夢，不得到遼西。

靜夜思

李白

床前明月光，疑是地上霜。

舉頭望明月，低頭思故鄉。

譯文

窗外的月光照在床前的地板上，
看見了還以為是地上一層白色的冰霜。
我抬頭看見跟故鄉一樣的月亮，
忍不住就開始想念家鄉。

給小朋友的話

你有離開過家裡嗎？旅行在外暫時不能回家時，記得要多給想念的家人打電話唷。

床前明月光，疑是地上霜。

舉頭望明月，低頭思故鄉。

遼	夢	驚	啼	鶯	黃
一ナ大大大夲夲夆春章章寮寮寮	、丷丷丷丗芒芍芍苗苗萨萝夢夢	敬敬敬敬敬敬驚驚驚驚	丶口口口口口口呼哗啼啼	鶯鶯鶯鶯鶯鶯鶯	一十廿廿廿芒苦苦苗黃黃
遼遼		、丬丬丬丬芍芍芍苟苟苟敬敬		丶丷丷丷火火炒炒炊炊丝丝丝丝丝丝丝丝丝丝	

遼	夢	驚	啼	鶯	黃

24

望 頭 舉 霜 疑 前

《靜夜思》難字練筆順

望 頭 舉 霜 疑 前

渡漢江

李頻

嶺外音書絕，經冬復歷春。

近鄉情更怯，不敢問來人。

譯文

我離開家到了很遠的地方，和家人斷了音訊，經過冬天又送走了春天。等我啟程回家鄉時，越是靠近故鄉就越緊張害怕，也不敢詢問路人家鄉的事情了。

🐦 **給小朋友的話**

有些事情需要鼓起很大的勇氣才能辦到，想要達到目標，就不能怕困難，記得「天下無難事，只怕有心人」！

嶺外音書絕，經冬復歷春。

近鄉情更怯，不敢問來人。

登樂遊原

李商隱

向晚意不適，驅車登古原。

夕陽無限好，只是近黃昏。

🌸 譯文

傍晚的時候心情不太好，我就駕車到山上散心，
路上看到的夕陽是多麼美麗。
只可惜太陽下山就要天黑，
一下子就看不到這樣的美景了。

 給小朋友的話

心情不好的時候不要悶在心裡，出門走走或運動一下能改變心情，
這樣才不會悶出病來。

向晚意不適，驅車登古原。

夕陽無限好，只是近黃昏。

嶺	書	復	歷	鄉	怯
嶺嶺嶺 丶丨丨宀宀岁岁岩岁岁峙峙崉嶺嶺嶺	フ¬ヨヨ圭圭聿書書書	丿彳彳彳彳彳彳佈佈復復	歷歷 一厂厂厈厈厈厈歷歷歷歷歷	乙乡乡乡乡乡绅绅绅绅绅鄉	丶丬忄忄忄忄怯怯
嶺	書	復	歷	鄉	怯

無　陽　驅　適　意　晚

晚：一 刀 月 日 昈 昈 晚 晚 晚

意：丶 二 六 立 产 音 音 音 意 意

適：適
丶 亠 产 产 产 商 商 商 滴 滴 滴

驅：一 厂 厂 斤 斤 馬 馬 馬 馬 馬 馬
駅 駅 駅 駈 駈 驅 驅 驅 驅

陽：丶 了 阝 阝 阝 阝 阝 陽 陽 陽

無：丿 亻 二 乍 乍 無 無 無 無

無　陽　驅　適　意　晚

憫農詩

李紳

鋤禾日當午，汗滴禾下土。

誰知盤中飱，粒粒皆辛苦。

🌸 譯文

拿著鋤頭一直鬆土到了烈日當空的中午，
累得臉上身上的汗都滴到了泥土地上。
要知道我們碗裡的每一粒米飯，
全部都是農夫辛苦用汗水換來的啊！

 給小朋友的話

這首詩告訴我們農夫種田是一件多麼辛苦的事情，所以平常不可以
挑食和浪費食物，一定要珍惜得來不易的食物。

【快樂習字】

鋤禾日當午，汗滴禾下土。

誰知盤中飧，粒粒皆辛苦。

33

江雪

柳宗元

千山鳥飛絕，萬徑人蹤滅。

孤舟蓑笠翁，獨釣寒江雪。

譯文

重重山林間看不到鳥飛過去的影子，
萬條小路也看不到任何人的蹤跡。
只看到一位披著蓑衣、戴著斗笠的老翁，
坐在一條孤單的小船上，於寒冷的雪中在江上釣魚。

🐦 **給小朋友的話**

當我們遇到困難時，千萬不要灰心。只要是對的事情，盡管身邊沒有人支持，也要「堅持」。把心情放輕鬆，做好準備，等待機會上門！

千山鳥飛絕，萬徑人蹤滅。

孤舟蓑笠翁，獨釣寒江雪。

飧	盤	誰	滴	當	鋤
ノク夕夕夕夕夕夕夕夕夕食食	盤 ノノカカ舟舟舟舟船船般般盤盤盤	誰 、エ士言言言言計計計許誰誰	、氵氵氵氵氵氵氵沪沪滴滴滴滴	一丷丷丷丷丷丷当当当当当	鋤 ノ人ᅩ仝年争金金鈤鈤鈤鉬鉬鋤鋤

飧	盤	誰	滴	當	鋤

獨	翁	蓑	滅	蹤	萬
獨 獨 ノ 丿 犭 犭 犭 猠 猠 獢 獨 獨 獨	ノ 八 公 公 佥 夵 夵 翁 翁 翁	簑 簑 丶 丷 犬 竹 竹 竹 竺 笂 笂 竂 笀 簑	丶 冫 氵 汀 汧 汧 汯 減 減 減	蹤 蹤 蹤 蹤 蹤 丶 口 卫 足 足 趴 趴 趴 趴 趵 趵 趵	丶 艹 艹 艹 芍 苫 苗 萬 萬 萬 萬

獨	翁	蓑	滅	蹤	萬

塞下曲（ㄙㄞˋ ㄒㄧㄚˋ ㄑㄩˇ）

盧綸（ㄌㄨˊ ㄌㄨㄣˊ）

月黑雁飛高（ㄩㄝˋ ㄏㄟ ㄧㄢˋ ㄈㄟ ㄍㄠ），單于夜遁逃（ㄔㄢˊ ㄩˊ ㄧㄝˋ ㄉㄨㄣˋ ㄊㄠˊ）。
欲將輕騎逐（ㄩˋ ㄐㄧㄤ ㄑㄧㄥ ㄐㄧˋ ㄓㄨˊ），大雪滿弓刀（ㄉㄚˋ ㄒㄩㄝˇ ㄇㄢˇ ㄍㄨㄥ ㄉㄠ）。

譯文

月亮被雲遮住了，夜裡一片漆黑。

雁被驚動後往高的天空飛去，原來是匈奴國王單于趁夜逃走了。

將軍準備率領輕裝騎兵們追逐時，

天上下起茫茫大雪，使得士兵手上的弓箭與配刀上蓋滿雪花。

 給小朋友的話

自然界的威力是非常可怕的，即使勇猛善戰的軍隊遇到惡劣的天氣也是會困住。地球只有一個，得要好好愛護自己的環境。

月黑雁飛高，單于夜遁逃。

欲將輕騎逐，大雪滿弓刀。

春曉

孟浩然

春眠不覺曉，處處聞啼鳥。

夜來風雨聲，花落知多少？

譯文

在春天舒適的天氣裡睡了一覺，
不知不覺就天亮了，醒來後只聽到鳥兒的叫聲。
但是一想起昨晚聽見的風雨聲，
不曉得庭園裡的花被吹落了多少呢？

給小朋友的話

擔心害怕，不如先未雨綢繆。事先做好準備，就不怕遇狀況會慌了手腳哦！

春眠不覺曉，處處聞啼鳥。

夜來風雨聲，花落知多少？

【快樂習字】

滿	騎	輕	遁	飛	雁
、丶氵氵汁汁泔泔浒浒滿滿滿滿	騎騎騎騎　一Ｆ Ｆ Ｆ Ｆ Ｆ 馬馬馬馬馬馬駅騎	一 Ｆ 币 币 亘 車 車 軒 軒 輕 輕 輕	一 Ｆ Ｆ Ｆ 斤 盾 盾 盾 盾 遁 遁 遁	乁 乁 飞 飞 飞 飛 飛 飛	一 厂 厂 厂 厂 厂 厍 厍 雁 雁 雁

《塞下曲》難字練筆順

滿	騎	輕	遁	飛	雁

落	夜	鳥	聞	曉	春

春：一二三丰夫丰春春

曉：曉 曉／一刀刀日日旷旷旷旷旷旷旷晓晓

聞：｜冂冂門門門門門門門門聞聞聞聞

鳥：ノ亻冂白白自鳥鳥鳥鳥鳥

夜：、一广广夜夜夜

落：、十艹艹艹芓芗莎茨茨落落落

落	夜	鳥	聞	曉	春

43

答人

太上隱者

偶來松樹下，高枕石頭眠。

山中無曆日，寒盡不知年。

🌸 譯文

偶然走到松樹下，就直接枕著石頭睡覺。

在山裡面沒有紀錄時間的日曆，

所以就算寒冷的冬天過去了，

我也不知道現在是何年何月。

🐦 給小朋友的話 ·····································

小朋友，是不是常常覺得時間很快就過去了呢？所以，我們要珍惜
時光，把握好每一天哦！

偶來松樹下，高枕石頭眠。

山中無曆日，寒盡不知年。

45

新嫁娘 ㄒㄧㄣ ㄐㄧㄚˋ ㄋㄧㄤˊ

王建 ㄨㄤˊ ㄐㄧㄢˋ

三日入廚下，洗手作羹湯。
ㄙㄢ ㄖˋ ㄖㄨˋ ㄔㄨˊ ㄒㄧㄚˋ ㄒㄧˇ ㄕㄡˇ ㄗㄨㄛˋ ㄍㄥ ㄊㄤ

未諳姑食性，先遣小姑嘗。
ㄨㄟˋ ㄢ ㄍㄨ ㄕˊ ㄒㄧㄥˋ ㄒㄧㄢ ㄑㄧㄢˇ ㄒㄧㄠˇ ㄍㄨ ㄔㄤˊ

譯文

新婚三日之後，就該開始進廚房作菜了。
我洗好手用心做了一碗肉羹湯，
但因為不知道婆婆的口味，
就先請小姑來幫我嘗嘗味道。

 給小朋友的話

小朋友，你有沒有幫爸爸媽媽煮過飯？自己動手做出好吃的東西
來，是一件非常快樂的事情喔。

三日入廚下，洗手作羹湯。

未諳姑食性，先遣小姑嘗。

偶	來	樹	眠	曆	年
ノイ仁伊侶偶偶偶	一十才本來來	樹樹 一十才木村村村村枯枯枯梼梼樹	一刀月目日旷旷既眠眠	一厂厂厂厂尼尼尾尾尾暦暦 厂暦	ノヒヒケ左年

偶	來	樹	眠	曆	年

嘗 遣 食 湯 羹 廚

嘗 遣 食 湯 羹 廚

相思 ㄒㄧㄤ ㄙ

王維 ㄨㄤˊ ㄨㄟˊ

紅豆生南國，春來發幾枝。
ㄏㄨㄥˊ ㄉㄡˋ ㄕㄥ ㄋㄢˊ ㄍㄨㄛˊ ㄔㄨㄣ ㄌㄞˊ ㄈㄚ ㄐㄧˇ ㄓ

願君多采擷，此物最相思。
ㄩㄢˋ ㄐㄩㄣ ㄉㄨㄛ ㄘㄞˇ ㄐㄧㄝˊ ㄘˇ ㄨˋ ㄗㄨㄟˋ ㄒㄧㄤ ㄙ

譯文

紅豆生長在南方，
春天到來後，會生出多少枝芽呢？
希望你能幫我多採一些紅豆，
因為它最能夠代表人們的思念之情啊。

🐦 **給小朋友的話**

你有沒有非常想念過某個人呢？我們遇見的人，在能夠見面時都要好好珍惜，千萬不要留下遺憾，只能「睹物思人」。

【快樂習字】

紅豆生南國，春來發幾枝。

願君多采擷，此物最相思。

51

雜詩

王維

君自故鄉來，應知故鄉事。
來日綺窗前，寒梅著花未？

🌸 **譯文**

你剛從我們的故鄉來到這裡，
應該知道不少故鄉的事情吧？
不知道在你離開的那一天，
美麗雕花窗前的那棵梅花開花了沒有？

🐦 **給小朋友的話**

家是每個人溫暖的避風港。小朋友，你對自己家附近的環境熟悉嗎？

君自故鄉來，應知故鄉事。
來日綺窗前，寒梅著花未？

53

最　擷　願　枝　國　南

南　一十十内内南南南

國　丨冂冃冋同囻國國國

枝　一十才木杧枝枝

願　一厂厂厂厂原原原原原原原願願願願願

擷　一十扌扌扌扩扩拮拮擷擷擷

最　一冂日日旦旱昮昮昺最最

最　擷　願　枝　國　南

54

著	寒	綺	事	應	君
、十十十十廿廿芏芏芋著著著	、八宀宀宀宲宲実実実寒	〈纟纟纟纟糸紅紅紈結結結結綺	一一一百写写写事	、一广广广厂厂庐庐庐庐庐雁雁雁 應應應	コヲ尹尹君君
著	寒	綺	事	應	君

送別 ㄙㄨㄥˋㄅㄧㄝˊ

王維 ㄨㄤˊㄨㄟˊ

山中相送罷，日暮掩柴扉。
ㄕㄢ ㄓㄨㄥ ㄒㄧㄤ ㄙㄨㄥˋ ㄅㄚˋ，ㄖˋ ㄇㄨˋ ㄧㄢˇ ㄔㄞˊ ㄈㄟ

春草明年綠，王孫歸不歸？
ㄔㄨㄣ ㄘㄠˇ ㄇㄧㄥˊ ㄋㄧㄢˊ ㄌㄩˋ，ㄨㄤˊ ㄙㄨㄣ ㄍㄨㄟ ㄅㄨˋ ㄍㄨㄟ

譯文

我在山裡送你離開後，在黃昏時回到了自己的居處，因為天色已晚便關上了柴門。等到明年春天草又綠了的時候，你會不會再次回來看我呢？

 給小朋友的話

小朋友，每逢佳節倍思親，對於久違不見的爺爺奶奶等親人們或是好朋友們，是不是會想念呢？記得有空要多聯絡哦！

56

山中相送罷，日暮掩柴扉。

春草明年綠，王孫歸不歸？

竹里館

王維

獨坐幽篁裡，彈琴復長嘯。

深林人不知，明月來相照。

譯文

獨自坐在幽靜的竹林裡，
彈著琴又仰天長歌。
沒有人知道我就在這竹林深處，
只有月亮照在我的身上跟我作伴。

給小朋友的話

小朋友，除了每天滑手機之外，還有培養什麼興趣呢？
唱歌彈琴，利用音樂的魔力，可是能陶冶好心情哦！

【快樂習字】

獨坐幽篁裡，彈琴復長嘯。

深林人不知，明月來相照。

59

孫	扉	柴	掩	暮	罷
了子子孫孫孫孫孫	一厂尸尸尸屝屝屝屝扉	一卜止止此此毕柴柴	一十扌扩扩拁拁掩掩	一十卄艹艹苩莫莫莫暮暮暮	罒罒罒罒罒罒罒罒罷罷

孫	扉	柴	掩	暮	罷

60

照	嘯	琴	彈	篁	幽
一丿月日日昭昭昭照照照照	嘯丶口口口口口口吁吁嘯嘯嘯嘯嘯	一二千王王王王王天琴琴琴	彈フ弓弓弓弓弓弓弓弓弓弓弓弓弓	篁丿亻个个竹竹竹竹竺竺笒笒篁篁	幽一么么幺幺幽幽幽

照	嘯	琴	彈	篁	幽

鳥鳴澗（ㄋㄧㄠˇ ㄇㄧㄥˊ ㄐㄧㄢˋ）

王維（ㄨㄤˊ ㄨㄟˊ）

人閒桂花落，夜靜春山空。
（ㄖㄣˊ ㄒㄧㄢˊ ㄍㄨㄟˋ ㄏㄨㄚ ㄌㄨㄛˋ，ㄧㄝˋ ㄐㄧㄥˋ ㄔㄨㄣ ㄕㄢ ㄎㄨㄥ）

月出驚山鳥，時鳴春澗中。
（ㄩㄝˋ ㄔㄨ ㄐㄧㄥ ㄕㄢ ㄋㄧㄠˇ，ㄕˊ ㄇㄧㄥˊ ㄔㄨㄣ ㄐㄧㄢˋ ㄓㄨㄥ）

譯文

閒來無事的時候看著桂花輕輕飄落，
安靜的夜晚讓春山更顯得空曠寂寥。
月亮出來驚動了山裡的鳥兒，
不時能夠聽見牠們的叫聲，與流水聲一起回響在這山中。

給小朋友的話

這是一首很有趣的詩，在「落花」的同時，感受靜靜的黑夜，而高掛天空的月亮，引來飛鳥的鳴叫聲，這一動一靜間是不是很有趣啊？

人閒桂花落，夜靜春山空。

月出驚山鳥，時鳴春澗中。

登鸛鵲樓

王之渙

白日依山盡，黃河入海流。

欲窮千里目，更上一層樓。

譯文

明亮的太陽隱沒在山稜，
黃河一路奔騰流向了大海。
想要看盡這綿延千里、美麗壯闊的景象，
就該登上更高一層樓。

給小朋友的話

世界上沒有不勞而獲的事情，做了多少努力，才會有多少收穫。
想要看得更遠，就要爬得更高哦！

白日依山盡，黃河入海流。

欲窮千里目，更上一層樓。

閒 桂 靜 空 鳴 澗

《鳥鳴澗》難字練筆順

閒
丨冂冃冃門門門門閒閒

桂
一十才木村杜桂桂

靜
一二丰主青青青青青青
靜靜

空
丶宀宀穴空空空

鳴
丨口口口叮叮叩鳴鳴鳴鳴鳴

澗
丶丶氵汀汀汩汩澗澗澗澗澗
澗

閒 桂 靜 空 鳴 澗

樓	層	更	窮	海	盡
樓 一十オオオ机机机栁栁棲樓樓	層 一コアアア厚厚厚屑屑屑層	一一一一一再更更	窮 、、一一一一一一一宀宀空空空窮窮	、、氵氵汇海海海	一ココキ申申申申肃肃肃肃盡盡

樓	層	更	窮	海	盡

我來寫佳句

我最喜歡的一句詩是：

| |
| |

因為：

家長評語：

Part

3

七言絕句

鳥

白居易

誰道群生性命微，一般骨肉一般皮。

勸君莫打枝頭鳥，子在巢中望母歸。

譯文

誰說動物的生命就是卑微的，
牠們與人類一樣，都有皮膚、血肉和骨頭啊！
請你不要拿石頭扔樹上的鳥兒，
牠的孩子們正在鳥巢裡盼望著母親歸來呢！

給小朋友的話

動物跟我們一樣，也會受傷、也會生病，也會有爸爸媽媽在家中等待，所以我們不能欺負小動物，應該要好好愛護牠們。

誰道群生性命微，一般骨肉一般皮

勸君莫打枝頭鳥，子在巢中望母歸。

江南逢李龜年

杜甫

岐王宅裡尋常見，崔九堂前幾度聞。

正是江南好風景，落花時節又逢君。

譯文

我以前經常在岐王的宅邸裡見到你，

崔九佳的大廳中也幾次聽過你的歌聲。

如今正是江南的百花綻放後紛紛開始凋落的美麗時節，

我居然在這裡又遇到了你。

給小朋友的話

跟人打招呼是有禮貌的行為。小朋友，你會不會對你常常遇到的人問好呢？

【快樂習字】

岐王宅裡尋常見，崔九堂前幾度聞。

正是江南好風景，落花時節又逢君。

73

巢	勸	骨	微	群	道
﹅﹅巛 巛巛 ﹅﹅ 単単 単巢 巢	華華 雚雚 雚雚 雚勸 勸	一口口 口冎冎 冎骨 骨骨	ノ彳彳 彳彳彳 彳彳 彳微微 微微 微	ㄱㄱㄱ ㅋ尹尹 尹君君 君君君 君君群 群群 群	丷丷 丷丷 丷首首 首首道 道道 道

巢	勸	骨	微	群	道

逢	景	堂	崔	常	尋
ノ ク 冬 冬 各 夆 逄 逢 逢 逢	一 ㅁ 日 旦 早 昌 景 景 景	丷 丷 丷 兯 兯 告 堂 堂 堂	丷 丷 丷 丷 丷 岸 岸 崔 崔 崔	一 丷 丷 丷 兯 兯 当 常 常	フ ヨ ヨ ヨ ヨ 尹 君 尋 尋 尋
逢	景	堂	崔	常	尋

絕句

杜甫

兩個黃鸝鳴翠柳，一行白鷺上青天。
窗含西嶺千秋雪，門泊東吳萬里船。

譯文

兩隻黃鸝鳥在枝頭上清脆地唱著歌，
而排成一列的白鷺正展翅飛向碧藍的天空。
我從窗口看見西邊山嶺千年不化的積雪，
而門前河畔停泊著要航向千萬里外，遠行到東吳的船隻。

給小朋友的話

你有觀察過大自然嗎？多看看自然裡各式各樣的生物，說不定會有奇妙的發現喔。

兩個黃鸝鳴翠柳，一行白鷺上青天。

窗含西嶺千秋雪，門泊東吳萬里船。

77

贈別

杜牧

多情卻似總無情，唯覺尊前笑不成。

蠟燭有心還惜別，替人垂淚到天明。

譯文

要與你分離時，心裡的話卻一句也說不出來，
反而讓人覺得我冷漠無情。

宴席上想要舉起酒杯向你道別，也露不出笑容來。

桌上的蠟燭就像是在替人難過一樣，整晚流淚，一直流到了天亮。

給小朋友的話

人在傷心難過的時候都會掉眼淚，如果你有傷心的事情，不要悶在心裡，找個人傾聽你的心事，或是哭一哭宣洩一下心情吧！

多情卻似總無情，唯覺尊前笑不成

蠟燭有心還惜別，替人垂淚到天明。

【快樂習字】

翠	柳	鷺	青	吳	船
フヨヨヨ羽羽羽羽羽羽翌翌翌翌翠翠	一十十十十柳柳柳柳	、、、、口中甲甲里里配配跃路路路跟跟跟聲聲聲鷺鷺鷺鷺鷺鷺	一二丰主青青青青	丶口口吕昊吳	丿丿力月月月舟舟舟舟船船船

翠	柳	鷺	青	吳	船

淚	替	蠟	尊	覺	總
、 冫 氵 沪 沪 沪 沪 涙 淚	一 二 夫 夫 扶 扶 扶 替 替 替	蠟 蟒 蟒 蟒 蟒 蠟	、 丷 兯 兯 酋 酋 酋 酋 尊 尊	、 丷 臼 臼 臼 臼 覺	總 總 總
		蟒 蟒 蟒 蟒 蟒 蟒 蟒 蟒 蟒		覺 覺 覺 覺 覺	約 約 約 約 約 約 約 約

淚	替	蠟	尊	覺	總

81

秋夕

杜牧

銀燭秋光冷畫屏，輕羅小扇撲流螢。

天街夜色涼如水，臥看牽牛織女星。

譯文

秋夜裡，銀色燭台的燭光冷冷地照在彩繪屏風上，

我用絹絲做成的小扇子撲打飛來飛去的螢火蟲。

晚上的空氣冰涼如水，我卻不想睡，

坐在露天臺階上，看著天上的牛郎星與織女星。

給小朋友的話

你有抬頭看過天上的星星嗎？古代人會靠星星分辨方位，還替他們編了許多浪漫美麗的故事喔。

【快樂習字】

銀燭秋光冷畫屏,輕羅小扇撲流螢。

天街夜色涼如水,臥看牽牛織女星。

83

泊秦淮

杜牧

煙籠寒水月籠沙，夜泊秦淮近酒家。

商女不知亡國恨，隔江猶唱後庭花。

譯文

濃霧籠罩著寒冷的水面，月光則照耀在水中的沙洲上。

我坐的船停靠在夜裡的秦淮河中，與河畔的酒家靠得極近。

聽見酒家裡陪酒的女子不能理解國家滅亡的痛苦，

依舊唱著醉生夢死的歌曲『後庭花』。

給小朋友的話

每個人對同一件事情的感受都不一定相同。在對待別人時，別忘了要體諒對方，多替對方著想。

【快樂習字】

煙籠寒水月籠沙,夜泊秦淮近酒家

商女不知亡國恨,隔江猶唱後庭花。

85

銀	畫	羅	撲	螢	織
ノ人人仝仝金金金釘釘釘釘釘釘銀銀	一コ三丰丰丰書書書書書書畫	丶口目目罒罒罒罗罗罗罗羅羅	撲一十扌扩扩扩扩挫挫撲撲撲	丶丶少少米米米炒炒炒炒咝咝咝萦萦萦螢螢	織丿纟纟纟纟纟纟纟纟纟纟纟纟纟纟纟織織織織

銀	畫	羅	撲	螢	織

猶	隔	商	秦	籠	煙
ノ イ ゴ ゴ ゴ 狩 狩 狷 猶 猶	ヽ ヮ 阝 阝 阡 阡 阮 阮 隔 隔 隔	丶 亠 亠 产 产 产 商 商 商	一 二 三 三 夫 夫 夫 表 奉 奉 秦	箐箐箐 箐箐箐 箐箐箐 籠籠籠 籠籠 ノ ト ト ケ ケ ケ ケ ケ 笠 笨 箐 箐	丶 ソ 少 火 灯 灯 炉 炉 烟 烟 煙 煙

猶	隔	商	秦	籠	煙

金縷衣（ㄐㄧㄣ ㄌㄩˇ ㄧ）

杜秋娘（ㄉㄨˋ ㄑㄧㄡ ㄋㄧㄤˊ）

勸君莫惜金縷衣，勸君惜取少年時。

花開堪折直須折，莫待無花空折枝。

🌸 譯文

我奉勸你不要只愛由美麗金線織成的衣裳，
而要珍惜年少寶貴的時光。
花正盛開應當摘取時就該及時摘下，
不要等花謝枯萎，只剩下空蕩蕩的枝頭而無花可摘。

🐦 **給小朋友的話**

小朋友，做事前一定要做好規劃，掌握好自己的時間，才不會在事後後悔事情來不及完成或沒做完。

勸君莫惜金縷衣，勸君惜取少年時。

花開堪折直須折，莫待無花空折枝。

初春小雨 韓愈

天街小雨潤如酥，草色遙看近卻無。

最是一年春好處，絕勝煙柳滿皇都。

譯文

因為下了場小雨，使得京城的街道，就像奶酪一樣細緻光滑，遠遠看見一大片綠色的青草，靠近去看卻只是稀疏的新芽。一年和春天裡最美的時節就是這個時候，連晚春時滿城楊柳的景色都遠比不上呢。

給小朋友的話

你喜歡春天嗎？冬眠的動物和植物都醒過來的春天，是不是讓人覺得很熱鬧呢？春天，是萬物滋生滋養的好季節。

【快樂習字】

天街小雨潤如酥，草色遙看近卻無

最是一年春好處，絕勝煙柳滿皇都

待	須	堪	時	縷	莫
丿 彳 彳 行 行 往 待 待	丿 彡 彡 彡 豹 豹 須 須 須 須	一 十 土 圵 圵 圵 堪 堪 堪 堪	一 刀 月 日 旷 旷 旷 時 時	丿 幺 幺 糸 糸 糸 糾 細 細 細 緝 緝 縷 縷 縷	丶 艹 艹 艹 苩 苩 莒 莫 莫

待	須	堪	時	縷	莫

勝	絕	遙	酥	潤	街
ノ 月 月 月 月 肝 胖 朕 勝 勝	く く 幺 糸 糸 糸 紀 絽 絽 絕	ノ ク 夕 多 多 备 备 备 备 遙 遙	一 丆 丙 丙 西 酉 酉 酥 酥	丶 氵 氵 浐 泙 泙 泙 泙 潤 潤 潤 潤	ノ 彳 彳 彳 往 往 往 街 街

潤

勝	絕	遙	酥	潤	街

回鄉偶書

賀知章

少小離家老大回，鄉音難改鬢毛摧。

兒童相見不相識，笑問客從何處來？

🌸 譯文

我在小時候便離開家鄉，長大了才回歸故里，

雖然故鄉的口音還在，鬢角的毛髮卻都已經花白。

故鄉的小孩子看到我卻不認識，

還笑著問我：『客人是從哪裡來的呢？』

🐦 給小朋友的話

即使離家再遠、再久，即使人物和景物都已改變，源自於家鄉的一切，依舊會保留下來！

少小離家老大回，鄉音難改鬢毛摧

兒童相見不相識，笑問客從何處來。

下江陵

李白

朝辭白帝彩雲間，千里江陵一日還。

兩岸猿聲啼不住，輕舟已過萬重山。

譯文

早上告別雲霞繚繞、地勢高聳的白帝城，一天之內就回到了千里之外的江陵。

我一邊聽著岸上的猿猴不停蹄叫，一邊乘著輕快的小船，不知不覺就越過了千萬座山脈。

給小朋友的話

在外面不管過得多快樂，家裡還是最舒服的地方。所以才有人說：旅行其實是為了回家。

【快樂習字】

朝辭白帝彩雲間,千里江陵一日還

兩岸猿聲啼不住,輕舟已過萬重山。

離　家　難　鬢　識　問

離
、
亠
ナ
㐅
卤
产
离
离
离
离
斛
斛
斛
離
離

家
、
ㅗ
宀
宀
宁
宇
字
宇
家
家

難
一
十
廿
廿
艹
芦
苩
莫
蓳
蓳
蓳
蓳
鄞
鄞
鄞
難
難

鬢
彡
髟
髟
髟
髟
髟
髟
髟
髟
髟
髟
髟
鬢

識
、
ㅗ
눈
言
言
言
言
言
訪
識
識
識
識
識
識

問
一
丨
冂
冃
冃
門
門
門
門
問
問

離　家　難　鬢　識　問

聲　岸　還　陵　辭　朝

聲　岸　還　陵　辭　朝

夜雨寄北

李商隱

君問歸期未有期，巴山夜雨漲秋池。

何當共剪西窗燭，卻話巴山夜雨時。

譯文

你問我什麼時候能夠回去，我也無法告訴你確切的日期。今夜巴山這裡下了整晚的秋雨，水漲滿了池塘。什麼時候才能再次與你對坐在窗邊，談談我在巴山雨夜裡對你的思念呢？

給小朋友的話

想念從分離的時候就開始了。小朋友，如果你的好朋友要離開，再也見不到他了，你會對他說什麼呢？

君問歸期未有期，巴山夜雨漲秋池。

何當共剪西窗燭，卻話巴山夜雨時。

嫦娥

李商隱

雲母屏風燭影深，長河漸落曉星沈。

嫦娥應悔偷靈藥，碧海青天夜夜心。

譯文

裝飾著雲母的屏風上映著黯淡的燭光，夜空中的銀河漸漸沉沒下去，連黎明時升起的星星也要消失在西方的天空了。

當初偷走不死靈藥的嫦娥，面對著如碧海般的遼闊天空，想必每夜都非常寂寞，後悔不已。

給小朋友的話

做事情前一定要想清楚，不可意氣用事或只考慮到自己的立場，這樣很容易在事情過後而後悔莫及。

【快樂習字】

雲母屏風燭影深，長河漸落曉星沈

嫦娥應悔偷靈藥，碧海青天夜夜心

103

話	剪	秋	漲	期	歸
、 上 十 土 言 言 言 訁 訐 訐 話 話	、 ソ ソ 丷 产 芦 前 前 前 前 剪 剪	一 二 千 禾 禾 秒 秋	、 氵 氵 沪 汩 汩 沪 洰 淠 漲 漲	一 十 廿 廿 甘 甘 其 其 期 期 期	歸 歸 歸 歸 、 ʔ ſ 卢 启 皀 自 自 自 皀 皈 皈

話	剪	秋	漲	期	歸

碧	靈	娥	嫦	漸	影	
一二王王王珀珀珀珀碧碧碧	霝霝霝霝霝霝霝霝霝靈	一二千千千千雪雪雪雪霝霝霝霝霝霝靈	く女女好娥娥娥	く女女女妙妙嫦嫦嫦嫦嫦	、氵氵汀沪沪沪渲渲渐渐漸漸	、口日日旦早早昙景景景影 影

碧	靈	娥	嫦	漸	影

題鶴林寺僧舍

李涉

終日昏昏醉夢間，忽聞春盡強登山。

因過竹院逢僧話，又得浮生半日閒。

🌸 譯文

最近好像喝醉又好像在做夢一樣，總是昏昏沉沉的。

這天突然發現春天就要結束了，就勉強打起精神出門登山。

我在山上的寺院裡偶然和僧人談天論道，

才又從這浮沉不定的人生裡，得到了半日的清閒。

🐦 **給小朋友的話**

你會不會常常窩在家裡不喜歡出門呢？窩在家哩，也容易頭昏腦鈍的哦！假日時不妨陪著爸媽到外面走走，來一場全家出遊吧！

終日昏昏醉夢間，忽聞春盡強登山

因過竹院逢僧話，又得浮生半日閒

【快樂習字】

107

月夜

ㄩㄝˋ ㄧㄝˋ

劉方平

更深月色半人家，北斗闌干南斗斜。
今夜偏知春氣暖，蟲聲新透綠窗紗。

譯文

夜深了，月亮掛在西邊天空，只剩下一半的院子還映照在月光下。

北斗星橫掛在天空，而南斗星也斜掛。

今晚我忽然感受到春天溫暖的氣息，

還聽見從綠色紗窗外，傳進來的陣陣的蟲鳴。

給小朋友的話

小朋友，你知道昆蟲也會冬眠嗎？天氣寒冷的時候，有些昆蟲會躲進土裡，一直到春天變得溫暖之後才回到地上喔。

更深月色半人家，北斗闌干南斗斜。

今夜偏知春氣暖，蟲聲新透綠窗紗。

【快樂習字】

更深月色半人家，北斗闌干南斗斜。

今夜偏知春氣暖，蟲聲新透綠窗紗。

更深月色半人家，北斗闌干南斗斜。

今夜偏知春氣暖，蟲聲新透綠窗紗。

僧	強	忽	醉	昏	終
ノイイイイ们们们们僧僧僧	乛弓弘弘弘弼弼強強	ノ勹勺勿勿忽忽	一丁丙丙酉酉酉酉醉醉醉 醉	一广氏氏昏昏昏	纟纟纟纟纟終終終

僧	強	忽	醉	昏	終

窗	透	蟲	暖	偏	斜

《月夜》難字練筆順

窗：丶丶宀宀宀宀宀穷穷窗窗

透：二千禾禾秀秀秀透透透

蟲：口中虫虫虫虫虫虫虫虫蚰蚰蚰蚰蟲蟲

暖：日日日日日日日日日日暖暖

偏：亻亻亻亻偏偏偏偏

斜：人人人今余余余余斜

窗	透	蟲	暖	偏	斜

111

烏衣巷 （ㄨ ㄧ ㄒㄧㄤ）

劉禹錫

朱雀橋邊野草花，烏衣巷口夕陽斜。

舊時王謝堂前燕，飛入尋常百姓家。

譯文

曾經車水馬龍的朱雀橋，如今卻荒蕪得長出了野花野草；

以前豪門大族聚集的烏衣巷，現在卻孤伶伶的只剩夕陽照著。

當年了不起的王家和謝家如今敗落，連燕子都不再光臨，

而飛到普通百姓的家裡築巢去了。

給小朋友的話

做人不可以只追功利，或是嫌貧愛富。當然也不能妄自菲薄，努力充實好自己的實力，才能在機會來臨時好好把握，不然可是很容易被別人趕上進度的哦！

朱雀橋邊野草花,烏衣巷口夕陽斜。

舊時王謝堂前燕,飛入尋常百姓家。

涼州詞

王翰

葡萄美酒夜光杯，欲飲琵琶馬上催。

醉臥沙場君莫笑，古來征戰幾人回？

譯文

正要享受夜光杯裝著的葡萄美酒時，

催人上戰場的琵琶曲偏偏在這時候響起。

我要是喝醉了倒在戰場上你可別笑我，

畢竟從古到今，能平安從戰爭中回來的又有多少人呢？

給小朋友的話

上戰場作戰的軍人非常威風凜凜，但也十分辛苦，我們要好好感謝軍人為我們保護國家。

葡萄美酒夜光杯，欲飲琵琶馬上催。

醉臥沙場君莫笑，古來征戰幾人回。

【快樂習字】

燕	舊	巷	野	邊	橋

燕
燕

一
十
廿
廿
廿
廿
芢
苂
苂
燕
燕
燕

舊
舊
舊
舊

丶
丶
丷
艹
芀
芢
芢
萑
萑
萑

一
十
廿
共
共
巷
巷

丨
冂
日
日
旦
里
里
野
野
野

邊
邊
邊
邊

丶
丿
冂
甶
甶
甶
鳥
鳥
鳥
粤

橋
橋

一
十
才
朾
杧
杶
桥
桥
桥
橋
橋

燕	舊	巷	野	邊	橋

116

葡	萄	催	場	戰	幾
丶 亠 艹 艹 苎 芍 荀 荀 葡 葡	丶 亠 艹 艹 苎 芍 苟 萄 萄	丿 亻 亻 仲 伊 伊 催 催 催 催	一 十 土 圹 圹 坦 坦 場 場 場	丶 亠 曰 罒 罒 買 單 單 單 戰 戰	乡 乡 乡 丝 丝 丝 丝 丝 幾 幾 幾

葡	萄	催	場	戰	幾

楓橋夜泊

張繼

月落烏啼霜滿天，江楓漁火對愁眠。

姑蘇城外寒山寺，夜半鐘聲到客船。

譯文

月亮已經落下，烏鴉在到處結滿冰霜的寒冷秋夜裡啼叫。

我看著江邊生長的楓樹和夜晚漁船的燈火，因為懷著心事而睡不著覺。

這時卻聽見遙遠姑蘇城外寒山寺的鐘聲，

一聲一聲傳到了我的船裡來。

給小朋友的話

宗教是寄托人心的一種方式，不管相不相信，都要學會尊重別人對宗教的選擇喔！

月落烏啼霜滿天，江楓漁火對愁眠

姑蘇城外寒山寺，夜半鐘聲到客船。

九月九日憶山東兄弟

王維

獨在異鄉為異客，每逢佳節倍思親。

遙知兄弟登高處，遍插茱萸少一人。

譯文

一個人在遙遠的異鄉作客，每到過節的時候總是分外想念家人。

重陽節又到了，故鄉的兄弟們一定像往常一樣登高望遠。

他們每個人身上都戴著茱萸草，

卻獨獨少了我，實在令人感到寂寞。

給小朋友的話

兄弟姊妹是這一輩子父母親賜給我們很好的緣分，要彼此珍惜，也要好好相互扶持。手足情深，才是生活中最大的助手。

獨在異鄉為異客，每逢佳節倍思親。

遙知兄弟登高處，遍插茱萸少一人。

121

鐘	蘇	愁	對	楓	烏
鐘	蘇	愁	對	楓	烏

萸　插　遍　親　節　異

異
一口日日田里里里異異

節
ノ人个竹竹竹笊笊笛節節

親
親
親
丶亠立立辛辛亲亲剁剁剁剁

遍
ノ尸尸户户扁扁扁扁扁

插
一扌扌扌抎抎抎插

萸
丶艹艹艹艹艹艿艿苩萸萸

萸　插　遍　親　節　異

我來寫佳句

我最喜歡的一句詩是：

因為：

家長評語：

124

空白練習簿

兒童鋼筆習字帖

習字帖

唐詩選

兒童鋼筆習字帖 - 唐詩選

【暢銷修訂版】

編者 / 大風文創編輯部

美編設計 / N.H.design

封面插圖 / 林子筠

出版者 / 大風文創股份有限公司

地址 / 台灣新北市新店區中正路 499 號 4 樓

E-MAIL/ rphsale@gmail.com

TEL / (886)02-2218-0701

FAX / (886)02-2218-0704

Facebook / 大風文創粉絲團

http://www.facebook.com/windwindinternational

二版一刷 / 2022 年 10 月

定價 / 250 元

國家圖書館出版品預行編目（CIP）資料

兒童鋼筆習字帖 - 唐詩選【暢銷修訂版】/ 大風
文創編輯部編著. − 二版. − 新北市：大風文
創股份有限公司, 2022.10　面；　公分

ISBN　978-626-96393-2-8（平裝）

1.CST: 習字範本

943.97　　　　　　　　　　　111012920